好人不義

香港話劇團黑盒劇場原創劇本集（一）

鄭廸琪

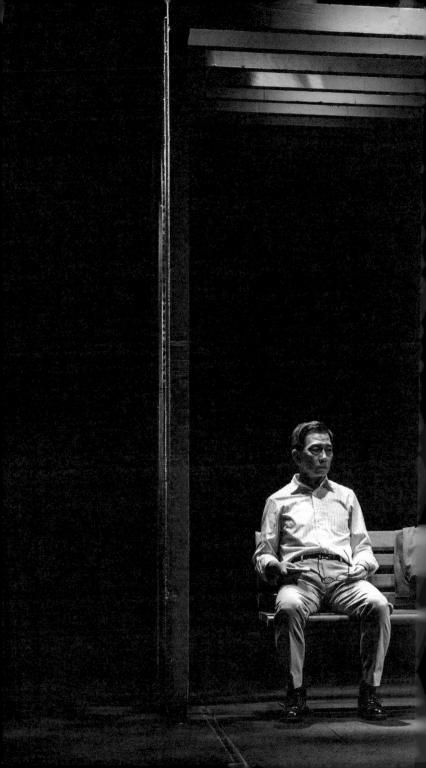

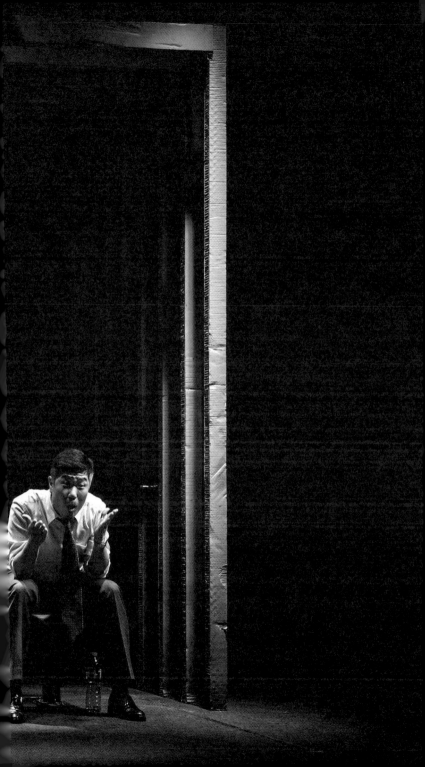

第一場

何昌的辦公室。

何昌拿着傳訊令狀。

何昌　六六六,好意頭。

張宇　荒謬。

何昌　醫療費,二萬三千六;伙食費,二千九;殘疾賠償金,一萬一千九;收入損失,八千五;精神損失撫慰金,一萬九千七。總數真係齊頭啱啱六六六喎,六萬六千六,真係好意頭。

張宇　何。昌。

何昌　合理。

張宇　合理?

何昌　都未過十萬,好合理啦。

張宇　係件事本身就唔合理。

何昌　阿婆都有成八千五嘅收入損失,你估佢做邊行做得佢咁富貴?

張宇　我哋可唔可以討論番件事?

何昌　今朝我咪喺電話度講過囉,呢啲咁嘅case,年中都唔知幾多單啦,碎料嚟啫。

張宇　而家佢出信 —— 佢出傳訊令告我。

何昌　嗱，你喺張認收書度剔「不抗辯」，潦隻龜，寄番畀法院，到時判咗，你畀錢就搞掂晒㗎喇，律師費都慳番。

張宇　你意思係叫我賠錢？

何昌　係和解。

稍頓。

何昌　你又唔係畀唔起。

張宇　呢個唔係錢嘅問題，係原則，係公道，係佢 ——

何昌　係佢老屈你吖嘛。

張宇　係誣告。

何昌　我明。咁咪當你黑仔囉，咁多年冇返嚟，一返嚟呢個鬼地方就瀨嘢。

張宇　而家我可以點做？

何昌　嗱嗱臨搞掂佢啦，六六六咋嘛，唔通上庭打官司咩。

張宇　何昌，你會幫我㗎係咪？

稍頓。

何昌　四萬五，最盡㗎喇，一場同學，律師費唔需要擔心嘅。

張宇　我要抗辯，我要上庭打官司。

何昌　抗咩呀老細，都冇得打？

張宇　點會冇得打，我都冇做錯！

何昌　呢個根本唔係啱定錯嘅問題。

張宇　咁係咩問題？

何昌　上到庭我哋個贏面幾乎係零。

張宇　我唔明，我根本冇做過，喺法庭度對質就乜都會清楚晒。

何昌　上庭㗎，好吖，我問你，你做咩送陳喜去醫院先？

張宇　我今朝咪喺電話度同你講過囉。

何昌　我知，即係，你上到庭對家個律師都係咁審你㗎啦，我哋而家咪當rehearsal囉。Court —— 被告，點解你送陳喜去醫院？

張宇　佢受咗傷。

何昌　點解你唔叫救護車？

張宇　我都有諗過。

何昌　被告，點解你唔叫救護車？

張宇　我問佢使唔使通知佢屋企人，點知佢一講起就喊，愈喊愈大聲 ——

何昌　你驚畀人聽到，所以你即刻帶佢上車。

張宇　唔係，我見佢仲行到兩步，我架車又喺附近，所以就車佢去醫院。

何昌　你架車咁啱喺附近？

張宇　係。

何昌　如果唔係你撞傷陳喜，點解你要送佢去醫院？

張宇　你呢個係咩邏輯？

何昌　反對無效，繼續，被告，回答問題。

張宇　……我見到有個婆婆坐咗喺地下，我停低架車，落車扶起佢，佢又行到兩步，我就車佢去醫院。

何昌　被告，你係咪喺醫院畀咗五百蚊陳喜？

張宇　係 —— 都唔算係畀，佢開頭唔肯去醫院，佢話冇錢畀醫藥費，我咪話可以幫佢出住先。

何昌　你意思係你借畀佢?

張宇　你可以咁講嘅。

何昌　有冇借據?

張宇　你點會喺嗰啲情況立借據呀?

何昌　有冇第三者做證?

張宇　冇。

何昌　你識唔識陳喜?

張宇　唔識。

何昌　你唔識陳喜,點解你借錢畀佢?

張宇　我咪講咗話我幫佢出住先囉,佢話,佢話冇錢——

何昌　你同陳喜素未謀面,照常理係唔會貿然借錢畀佢,即使你真係
　　　要借,都應該有公證人或者立借據。被告你兩樣都冇嘅時候,
　　　你借錢畀陳喜嘅可能性極低,所以本席認為嗰五百蚊一定係
　　　賠償款。

張宇　我完全唔知你講乜。

何昌　陳喜封信係咁寫,係你話賠住五百蚊畀佢先,當係預支賠償
　　　款喫嗎。

張宇　佢講大話,呢啲係佢片面之詞。

何昌　呢啲夠係你嘅片面之詞啦。你估個官信阿婆定信你?

張宇　牧師係唔會講大話。

何昌　唔好意思,喺呢度,耶教——我意思係你嘅宗教同埋牧師都唔
　　　係咁受歡迎。你證明唔到你冇罪,法庭都證明唔到你有罪,
　　　不過個官就係中意企喺「弱勢社群」度攞吓彩囉。

張宇　荒謬。

何昌　你真係拗上庭嘅話，再荒謬嘅都有。你信唔信吖，「老爺」到時實係咁講㗎，「陳喜嗌救命話有人撞低佢，如果被告張宇你真係見義勇為，照常理你應該第一時間捉住嗰個人而唔係扶起陳喜，你扶起佢就證明你係心虛。」

張宇　呢啲唔係常理，係歪理！我只係見到有個阿婆跌親扶起佢，就係咁簡單。係人見到都應該咁做。

何昌　錯喇同學，第二度我唔知，喺呢度，人唔係咁做㗎。

張宇　我而家講緊幫人，幫人都要揀地方咩？

何昌　唔揀咪好似你而家咁囉。

張宇　如果個法官真係好似你頭先咁講，咁個判決點會公正？咁仲有公義㗎咩？

何昌　其實單case唔係咁複雜㗎咋。

張宇　你明知係唔啱你都可以就咁算咩？

何昌　張宇，我哋換個角度睇——

張宇　比着以前，你一定會出聲。

何昌　其實和解只係——

張宇　以前你唔會叫我妥協，你自己唔會妥協。

何昌　屌，以前，上世紀呀？公義，家陣做戲咩？算啦，張宇，咪當賠錢買個教訓囉。

張宇　個問題就喺個「賠」字度，唔係幾多錢嘅問題，就算係六百六十六我都唔會賠，賠錢即係默認我有撞傷佢。

何昌　係和解，你咪當做善事捐咗佢囉。你呢啲咁嘅case如果搞上庭，撞着係李浩橋審就仆街喇，佢出咗名癲狗㗎喇，佢嘅rationale係冇邏輯可言，佢嘅judgment係隨佢歡喜㗎。

張宇　你就係怕呢個法官？

何昌　係㗎，李官喎，我敬畏佢㗎呀。舊年咋，有個醫生喺火車度幫個
乘客做急救，救番佢條命之後個病人「反轉豬肚」民事索償佢湯
藥費呀，仲要告得入喎，李官話呀，喺執業地點以外行醫就係犯
法。唔夠呀？畀多單你吖，有個富二代喺bar度撩是鬥非，打到人
哋入醫院呀，李官又點講呢？「被告嘅行為的確係過咗火，但乃
係出自佢抱打不平嘅熱心，判罰款三千元正」。公義？呢啲就係
公義。

張宇　何昌，你可以唔幫我，但係如果呢度真係變成咁，你讀法律，
你身為律師，唔係應該伸張公義咩？

何昌　我同你講，法律而家畀人捧到神咁高，你唔可以唔信，唔可以
懷疑，唔可以挑戰，就算佢係錯都好。你係咪睇得電視太多啫？
我係一個九流嘅律師仔嚟㗎咋。

張宇　何昌，你應該 ——

何昌　我應該幫你解決問題，律師嘅job就係幫clients解決問題。張宇，
我都唔明你咁執着做乜，唔好計堂費，淨係時間心機都有排你
受啦，都未講你會「臭朵」㗎。你啲咁嘅case搞上court，畀啲
記者大大隻字話「無良牧師傷人不顧」，仲要老屈阿婆講大話，
到時牧師都冇得你做呀。我係你就快啲和解然後返番去
Mankato，冇人會知㗎 ——

張宇　我有做錯咩？

何昌　你返去乖乖哋做番你個牧師啦 ——

張宇　我問你我有做錯咩？我喺街度見到有人跌低，我扶起佢，我有做
錯咩？佢受咗傷，我送佢去醫院，佢冇錢畀，我幫佢畀住先，我
有做錯咩？我而家想為我自己討回清白，又係我做錯咩？

何昌　你冇錯，你戇鳩啫。屌你你冇證冇據學人講討回清白呀？
有冇人證明唔係你撞佢先？仲有呀，我教精你呀，下次再係咁，
你係要大發慈悲嘅，我唔該你先攞部手機影低佢，最緊要叫佢
講清楚「唔關你事」。

稍頓。

張宇　（平靜下來）我唔理其他人嘅反對返嚟呢度，因為呢個係上帝
　　　　嘅呼召。我信有公義，公義係人行出嚟㗎。（在認收書上簽名）
　　　　你講得啱，我而家就要去搵證據，我會抗辯到底。我返嚟嘅使
　　　　命就係彰顯上帝嘅公義。

第二場

兩日後。

公園。

張宇和何昌坐在長椅上。

沉默。

何昌 屌⋯⋯點解我會咁戇鳩有個咁戇鳩嘅朋友，而我戇鳩到同佢喺度戇鳩咗兩日⋯⋯佢明明有十四日時間諗清諗楚抗唔抗辯，但係偏偏佢諗都唔諗就簽，諗都唔諗就寄埋去法院。抗辯喎，冇證冇據抗乜撚嘢辯呀⋯⋯我講過好多次，和解唔代表你冇理據，只係我哋用個務實啲嘅方法去解決問題咁解啫⋯⋯

張宇 何昌，你幫唔幫我？

何昌 屌你我而家唔係幫緊你係咩呀？我唔幫你使三十幾度喺條街度騰嚟騰去？我唔幫你我使講到口水乾叫你和解，仆你個街你問我幫唔幫你！

稍頓。

張宇 兩日喇，我哋問過咁多人，入過咁多間鋪頭——而家啲鋪出面都裝晒鏡頭，點解佢哋連去check吓嗰日條片都唔肯？條街每日有咁多人行過，真係冇一個人睇到咩？

何昌 有，今朝咪有個肥師奶話見到嗰日陳喜同個男人喺度嗌交囉，不過佢一聽到話要上庭做證就老人痴呆發作咋嘛。

張宇　我哋應該留個聯絡畀佢。

何昌　做咩?等佢恢復記憶呀?

張宇　良心發現。

稍頓。

張宇　我哋可以再揾證人。

何昌　張宇,呢個唔係睇唔睇到定記唔記得嘅問題,喺呢度你睇到都
　　　要當睇唔到,自己顧自己,唔好瀡屎上身就最好。

張宇　我已經將份抗辯書交咗去法院。如果你幫我嘅,我請你代表我
　　　打呢場官司。

何昌　No ── 唔係因為我唔幫你。第一,呢啲case唔一定要律師代
　　　表;第二,根本就冇得打。由頭到尾我都覺得和解對你係最好。
　　　算喇,同你講嚟都嘥氣,你求神拜佛頭先個肥師奶恢復記憶
　　　── 唔係,良心發現啦。

稍頓。

何昌　走未呀?

張宇若有所思。

何昌　喂!

張宇　你話佢會唔會揾番我哋?

何昌　個肥師奶?

稍頓。

張宇　上帝一定為我預備好。

何昌　預備好我哋做乜要兩條戀鳩咁坐喺度呢?

張宇　考驗,上帝畀我哋嘅考驗。

何昌　第一,係你嘅考驗啫;第二,我都好希望佢會關照你。

張宇　佢都關心你。

何昌　唔使客氣喇。

沉默。

張宇　點解唔返教會？

何昌　吓？

張宇　點解你唔再返教會？

何昌　冇得解。

張宇　以前我覺得你大個咗之後會做牧師。

何昌　黐線。

張宇　以前我哋一齊返主日學。

何昌　黐撚線嗰陣我先會跟你返主日學。

張宇　係你帶我返主日學。

何昌　咁對讀男校嘅寂寞男生嚟講，返主日學的確係一件令人好雀躍嘅事嚟嘅。

張宇　次次你都係第一個到，你又會彈結他帶我哋唱詩歌。

何昌　嘩有長開嘅自修室，唔使同人逼library，仲有人整埋嘢畀你食喎。

張宇　你係我哋咁多個入面最熟《聖經》，你係最中意祈禱——

何昌　我淨係記得你偷咗你老豆珍藏本「性經」畀我欣賞，咁受完眼目嘅誘惑，懺悔吓都係應該嘅。

張宇　何昌，我係認真問你。

何昌　其實你老豆知唔知你成日偷佢啲鹹書睇㗎呢？

張宇　讀書嗰時我真係唔明，你口才又好又醒目，班會學生會你樣樣都做得好好，咁叻嘅人使乜信耶穌。

何昌　你老豆好似係教會執事㗎㗎可？

張宇　係你帶我信主。

何昌　信唔信呢家嘢冇得逼嘅。

張宇　點解唔再返教會？

何昌　唔好諗住踢我入會。

張宇　我問你點知上帝真係存在，你話上帝同空氣一樣，就算我哋見唔到摸唔到佢都一直存在。

何昌　我仲同你講，當你選擇去相信呢個宗教嘅時候，你唔係選擇相信有冇上帝嘅存在，你係選擇相信上帝就係嗰個公義嘅神，嗰個仁慈嘅神。佢係喺度呀，可惜佢信唔過囉。

張宇　我哋可以交託，交託畀神。

何昌　你中意交託咪交託飽佢囉。

張宇　「浪子回頭」。

何昌　我都冇做錯，點解要回頭？

張宇　人人都會犯錯，我都會犯錯。

稍頓。

張宇　細細個我爸爸媽媽就帶我返教會，星期日一朝返崇拜，仲有平日嘅團契呀活動呀，我好唔中意，好似你咁講，信唔信冇得逼㗎。但係係你呀，何昌，係你帶我信主，係因為你，我先開始認真讀《聖經》，嗰本我細細個已經被逼要讀嘅《聖經》。係因為你播呢粒種子，我先會返教會讀神學——

何昌　張牧師，我哋可唔可以唔討論呢個話題？

張宇　你個心仲係想追求公義，所以你呢兩日先會同我一齊揾證據。

何昌　我係唔想你繼續戇鳩落去咋。

張宇　呢度以前唔係咁樣㗎，我哋長大嘅地方唔應該變成咁㗎，
　　　以前你唔會 ——

何昌　以前，係咪人到中年就好中意講以前？

張宇　以前你唔會坐視不理，以前你唔會離棄上帝。

何昌　你係咪真係好撚中意講以前啫？以前，以前我真係覺得返教會
　　　仲溫暖過踎喺屋企，有嘢食有嘢玩，大時大節派吓禮物，啲人
　　　會話你知「耶穌愛你」，佢哋會同你講教會係你嘅家，佢哋係
　　　你嘅弟兄姊妹，有人聽你廢噏喎，幾好呀，以前我真係信。
　　　以前打開晒門，你唔會驚有人入嚟搶嘢。而家？你連幫人都要
　　　睇吓有冇CCTV先。以前黑咪黑，白咪白囉，而家？我真係好
　　　想知，喺呢啲咁嘅鬼地方，你個尊貴嘅教會喺邊呀？信耶穌係
　　　幾好嘅，不過同信耶穌嘅人一齊就一啲都唔好囉。

張宇　……

何昌　冇㗎，所有宗教都係導人向善，冇壞㗎。一種心靈嘅慰藉，但
　　　係我唔需要。

　　　沉默。

何昌　你係咪瀨咗嘢？

張宇　吓？

何昌　「浪子回頭」，你講嘅，「我都會犯錯」。

張宇　我意思係每個人都會犯錯。

何昌　點解無啦啦返嚟，又死都唔肯返去？

張宇　我想返嚟傳教 ——

何昌　但係你冇搵教會落腳喎。

張宇　我搵緊。

何昌　未搵到你就返嚟？

張宇　因為 ——

何昌　上帝嘅呼召吖嘛。你喺Mankato個大教會做得好哋哋點解
　　　要走？

張宇　……

何昌　你唔係學人搞細路畀人捉到呀？

張宇　你講咩呀？

何昌　呢啲好易處理㗎咋。

張宇　唔係呀。

何昌　唔係搞細路嗰單，即係落膈嗰單啦。

張宇　你覺得我會落膈？

何昌　我想知發生咩事啫。

張宇　……

何昌　唔出聲即係我講中啦。

張宇　你究竟想講咩？

何昌　我做邊行㗎，我會唔知？「Mankato玻璃教會秘密賣地求榮。」

張宇　我哋教會冇發生咁嘅事。

何昌　我查過喇，Mankato華人教會，仲要玻璃幕牆喎，唔係有好多
　　　間啫。

張宇　教會求嘅榮只會係榮耀上帝個榮。

何昌　聽講政府出成十位數字。

張宇　我哋冇賣地。

何昌　咁係因為爆咗教會有人袋咗唔少油水啫。

張宇　……

何昌　我識咗你廿幾年，我唔信你有份。

張宇　……

何昌　件事同你有咩關係吖？

張宇　……

何昌　你嘅沉默係咪代表你灠咗嘢呀？

張宇　我冇。

何昌　咁係點吖？你喺呢個時候返嚟，返嚟又冇教會落腳。

張宇　我冇做過任何對唔住上帝嘅事。

何昌　咁即係你做咗啲對唔住教會嘅事啦。

張宇　我冇呀。

何昌　我識嘅張宇係唔會連牧師都唔做咁仆番嚟呢度㗎！你出咗咩事你咪講囉，落膈呢啲嘢，好易搞啫，唔難得過搞細路喎，我實會幫你拆掂佢。

張宇　何昌，我同你由中學識到而家，你係咁樣睇我？你覺得我會落膈會同流合污？你覺得我會同啲長老、執事一樣話一張張五位數字嘅支票係捐畀教會嘅奉獻？你覺得我會接受教會每個月畀多幾千蚊補助金我去生活去讀書？你覺得我會為咗等政府做嘢順利啲，就同意賣地同佢哋夾埋？你覺得我會埋沒公義，做一啲對唔住上帝嘅事？你係咪咁樣睇我？呢啲係咪就係你要幫我拆掂嘅嘢？如果我有對唔住教會，有對唔住教友，咁係因為我寫咗十幾封信，最後親身去到總會舉報佢哋政教勾結！呢啲就係你好想知道我喺Mankato出咗嘅事！

　　　　沉默。

張宇　對唔住……

何昌　追求公義係啲死嗰仔同啲老坑先會做㗎。

張宇　你覺得我做錯咩？

何昌　咁你有冇證據先？

張宇　冇。

何昌　你有冇人哋會計條數呀？有冇hack入人哋個email呀？有冇錄人哋音咁呀？

張宇　⋯⋯

何昌　你乜撚嘢都冇咁學啋人做二五仔呀？

張宇　如果我有證據，我 ——（稍頓）我提出我懷疑嘅地方，我就係要佢哋去正視去查。

何昌　咁你成功咗囉，賣唔到地喇而家，但係你寫匿名信吖嘛戇鳩，冇咗份工有咩謂吖？

張宇　我自己走嘅。

何昌　嘩⋯⋯哦⋯⋯上帝嘅呼召。

稍頓。

張宇　我唔覺得我有做錯，我甚至肯定，呢個係我喺教會咁多年做得最正確嘅事。我只係覺得⋯⋯我係咪可以處理得好啲？如果我真係有證據，我⋯⋯我唔知呀，有時我覺得好彩我冇囉。可能中間有誤會，或者係有人行差踏錯，或者總會唔係咁諗呢，或者⋯⋯我想佢哋去查，去正視，我想佢哋反省，我想佢哋回轉，我想⋯⋯

稍頓。

何昌　咁你咪安安分分做番你牧師要做嘅嘢囉，傳吓福音講吓《聖經》咁。

張宇　何昌，牧師唔係一份工嚟㗎，係關係，係我同上帝，同教會同人嘅關係，我係一個牧師，我要同人建立關係，我要帶人去同教會同上帝建立關係。但係佢哋，包括我爸爸，都話我咁做係……係傷害大家嘅感情，破壞咗大家嘅關係……我唔介意佢哋將我每篇講道查完再查，或者慢慢連講道都唔使我講，我淨係關心牧養弟兄姊妹都有排我忙啦，但係……但係我唔識點做喇。有時我覺得我似一個高級遊艇會嘅經理多啲，搞多啲活動，吸引多啲會員，跟住就有多啲嘅收入，可以起個再大啲嘅會所，就可以再收多啲會員。唱詩歌，搞聚會，催眠佢哋外面嘅嘢乜都唔好管唔好理，等到死嗰日，一齊上天堂囉。但係我，呢個遊艇會經理，自己都睇唔起呢班會員。隔幾個月去吓老人院孤兒院，派吓禮物講吓「耶穌愛你」，每個月準時奉獻十分一人工出嚟，我哋就覺得好滿足喇，我哋就覺得自己愛人如己喇，我哋就覺得夠喇，然後我哋就返番去嗰種好自我嘅生活度喇。(稍頓)但係最自我嗰個其實係我呀，我接受唔到我嘅弟兄姊妹係咁樣，我接受唔到我嘅群體係有缺點有軟弱㗎。咁我仲算係一個咩牧師呢？我仲算係一個咩基督徒呢？基督徒，跟從耶穌基督嘅門徒，唔應該係咁㗎。

沉默。

何昌　飲嘢吖，我請。

張宇　我想坐多陣。

何昌　咪咁婆媽啦。

張宇　多謝你何昌，不過我想靜一靜。

何昌　車，咁你慢慢同你個上帝神交喇。慳番，你估我好得閒呀，約咗個客三點咩都未準備㗎。

張宇　今日唔該晒你。

何昌　戀居。

稍頓。

何昌　張宇，我何昌識咁多人，你係最值得我尊重，你係一個堅嘅基督徒。

何昌下。

稍頓。

台外傳來嘈吵聲。陳喜跟另一個婆婆在爭執。陳喜，七十多歲，有嚴重寒背，甚少抬高頭，她右手前臂帶着護手托，她推着一堆比自己還要高的紙皮入。

陳喜　死賊仔，冇天裝冇地葬呀你，咒我死，咁多人死唔見你死！邊個唔知呢頭啲紙皮係我陳喜㗎，同我搶，仆街死啦你，死賊仔！

張宇在一旁看着，認出陳喜。她發現椅子上有一個汽水罐，手震拿起它，一時鬆手跌了汽水罐，汽水罐滾到張宇附近。張宇注視着陳喜，但不為所動。陳喜慢慢走過去。張宇拾起汽水罐交給陳喜。

陳喜　唔該晒呀，哥仔。

稍頓。

陳喜　係喇，哥仔你有冇廿蚊呀？

第三場

幾日後。

陳喜家。

簡陋的鐵皮屋內只有一張椅子和一張破舊的床，幾個爛膠箱，其中一個上面放了半盒吃剩的外賣飯盒。背景不時有聲音如車聲、裝修聲、地盤聲、鄰居吵架或電視聲等。

徐福，大約七十多歲，被綁在椅子上，手被綁在扶手。

徐福　阿喜，阿喜呀！你搵到未呀？阿喜！鎖好佢，鎖住呀，我幫你睇實喇，你搵到未呀？(盯着抽屜)我睇實你㗎，唔准郁！阿喜，阿喜呀！快啲啦，鎖實佢呀，你搵到未呀？

張宇　(場外音)咩聲？

徐福　(盯着抽屜)喂你唔好郁呀，我警告你呀。你再郁吖嗱，你，你，阿喜！阿喜呀！阿喜！

張宇　(場外音)入面有人大嗌呀！

陳喜　(場外音)定啲嚟。

　　　陳喜和張宇入。

張宇　係咪畀人打劫？

徐福　阿喜，你搵到未呀？

　　　張宇發現徐福被綁，欲上前鬆綁他。

陳喜　得喇得喇，哥仔，你企埋一邊先啦。

徐福　阿喜，搵到未呀？

陳喜　搵咩呀？

徐福　嗰個呀，嗰個呀，鎖住個櫃桶，我幫你睇咗成日喇，冇人郁過㗎。

陳喜　鎖匙係咪？得啦，有啦。

徐福　鎖住佢呀。

陳喜　鎖咗喇，今朝一早鎖咗喇。

張宇　喜婆。我幫你報警啦。

陳喜　冇事呀哥仔。

張宇　唔使驚㗎，警察好快上㗎。

徐福　咩警察呀？

陳喜　(對徐福)冇呀。(對張宇)哥仔，冇事呀，我綁佢㗎。

徐福　警察又上㗎做咩呀？又出事呀？冇呀冇呀，我睇過冇㗎，冇嘢乜都冇。

陳喜　冇，邊度有嘢，福哥，聽錯喇。

徐福　冇呀，你同警察講，冇呀，唔關阿強事㗎。

陳喜　冇警察呀，邊有警察啫。

徐福　(對張宇)阿Sir，冇嘢㗎。

陳喜　(強調)徐福，望住我，冇警察呀，你聽錯喇，邊有警察啫，「察」，拆樓呀，哥仔話對面拆樓呀。(對張宇)係咪呀？

張宇　呀⋯⋯

徐福　「金鳳」呀？

陳喜　係呀，咪就係「金鳳」囉。

徐福　唔怪得咁嘈啦，好嘈呀。

陳喜　得啦得啦，冇事。飲啖水先，成朝都冇飲過水。

陳喜餵徐福喝水。

陳喜　乖喇，慢慢飲。

徐福　阿喜。

陳喜　咩事？

徐福　我今日好乖，成朝幫你睇實個櫃，我冇郁呀。

陳喜　咁咪乖囉，嚟，飲多啖。

張宇　喜婆……

陳喜　哥仔，得喋喇，你有事你走先啦。

張宇　我得閒喋……有冇嘢幫你？

陳喜　得啦，我仲要餵福哥食飯，得喋喇。

徐福　(對張宇)坐吓。

陳喜　哥仔好多嘢做喋，食飯喇好冇？

張宇　我真係得閒，我可以 ——

徐福　坐啦。

陳喜　哥仔我知你好人事，夠喋喇，你日日嚟幫我推紙皮，今日又幫我推部舊電視返嚟 —— 部電視呢？

張宇　我頭先心急入嚟放低咗喺出面。

徐福　坐啦，唔好硦木企喺度。

陳喜　呢啲寶嚟喋，擺低一陣就畀人偷喋喇，你，唉，(對徐福)福哥，我行開一陣，你乖乖哋呀。

徐福　去邊呀？

陳喜　我出去一陣，好快咋，加料呀，加料畀你好冇？乖呀。(對張宇)
　　　你幫我睇住福哥先，睇實呀。

張宇　不如我幫你攞入嚟。

徐福　(對張宇)坐啦。

陳喜　間屋咁細邊有位擺啫，我收入啲唔好畀人睇到就得㗎喇。

張宇　我幫你吖。

陳喜　你識鬼咩，哥仔你同我睇實福哥先。

張宇　好，好。

　　　陳喜下。

徐福　坐啦。

張宇　好呀。福伯，你好呀。

徐福　好呀好呀。嚟，你攞嗰個嚟。

張宇　咩呀？

徐福　嗰個呀。

　　　徐福欲取某些東西，但他被綁着，只能搖動椅子。

張宇　你想攞咩我幫你攞。

徐福　嗰個呀，我自己攞。

張宇　福伯你咁樣會整親自己㗎，你係咪想飲水？

　　　徐福更用力搖動椅子。

張宇　喜婆好快返嚟喇，你等多陣啦。係咪要呢個？

徐福　唔係呀，唔係呢個。

張宇　福伯，不如我鬆咗你隻手先？紅晒喇。

　　　張宇鬆綁徐福的手，徐福指着放毛巾的位置。

徐福　攞嚟。

張宇　哦你想要毛巾。

徐福　濕咗佢先。

　　　張宇望四周。

徐福　嗰度呀，嗰度有個桶㗎。

張宇　哦。

　　　張宇發現一個水盆，濕了毛巾。

張宇　福伯，你係咪想抹面？

徐福　嚟，攞嚟。

　　　徐福溫柔地幫張宇抹手及臉。

徐福　你睇你，要醒目啲呀，知冇？大個仔喇嘛，咪成日成碌木咁㗎？學校有冇人蝦你？話畀老豆知。你睇你，件校服幾直幾整齊，阿媽幫你燙㗎知冇？

張宇　福伯……

徐福　要畀心機讀書，第時做銀行好冇？

張宇　……

徐福　畀個銀行你做好冇呀？

張宇　好……好……

　　　徐福繼續幫張宇抹臉，外面突然傳來嘈吵聲，徐福呆了一會，拍打自己的頭。

張宇　福伯。

徐福　好嘈呀，好嘈呀，嘈生晒……

　　　張宇阻止徐福打自己，徐福推開他，噪音愈來愈大聲，徐福更用力拍打自己的頭。

張宇　可能隔籬裝修呀，福伯，冇事㗎。

徐福　唔好嘈呀……幾號呀，今日幾號？好嘈呀。

張宇阻止徐福打自己，但又怕弄傷他，徐福推開他時推跌了膠箱上的東西。

徐福　幾號呀？

張宇　十七號。

徐福　係咪今日呀，今日呀？

陳喜入。

陳喜　咩事呀！搞咩呀！

張宇　我諗住鬆一鬆福伯，我唔知佢會 ——

陳喜　我叫你睇實佢，鬆咩啫，你睇吓！

徐福　唔好嘈呀。

陳喜　係，係，福哥，嚟，乖。

徐福　接阿強呀？

陳喜　咩呀？

徐福　今日去接阿強呀，行喇。

徐福欲起來，但身體仍被綁着。

陳喜　食飯喇，嚟，食飯先。

陳喜欲綁徐福的手，徐福掙扎。

徐福　接阿強呀，今日要去接阿強呀，快啲啦。

張宇　喜婆 ——

陳喜　行開啦，搞到成地都係。

張宇清理地下。

張宇　對唔住喜婆，我諗住幫你 ——

陳喜　你睇你姐手姐腳！

張宇　唔好意思，我愈幫 ——

陳喜　幫幫幫，成日都話幫，靠人幫就死得啦。

徐福　好嘈呀，你唔好嘈啦，成日嘈生晒。

陳喜　(強調)係，係，唔嘈唔嘈。

徐福　你好嘈呀，成日咁大聲鬧個仔，係人都被你鬧走啦。

陳喜　(輕聲)福哥，乖，食飯先好冇？

　　　徐福掙扎，不讓陳喜綁他的手。

徐福　夠鐘出去喇。

陳喜　食埋飯先，食埋就行喇。

徐福　而家行喇，等陣冇人接佢點算呀？阿強出到嚟見冇人點算呀？
　　　自己碌木企喺度呀？行喇，接阿強呀，行喇……

陳喜　接接接，接咩呀！接條命就有！走咗唔理你喇，接咩呀！

　　　徐福停了掙扎，陳喜用力綁他的手。陳喜餵他吃飯。

　　　沉默。

張宇　對唔住，我愈幫愈忙。

陳喜　成日都話幫，邊得有人幫。

徐福　(輕聲)阿喜……

　　　陳喜沒回應。

徐福　阿喜……

　　　陳喜鬆綁了徐福的手，徐福輕撫她的頭。

陳喜　要嗌㗎，嗌完先吞呀。

稍頓。

陳喜　哥仔，喜婆話你知呀，喺呢度咩都要食自己，靠人幫嗰。

張宇　我係擔心咁樣留福伯自己喺屋企好危險。

陳喜　咁有乜法子吖。

張宇　有冇搵社工呀？

陳喜　社工嗰，搵親佢都唔見人嘅，見到呢就淨係叫你填呢樣嗰樣，阿婆我都唔識字，填乜春呀。(對徐福)揸好呀。

徐福自己吃飯。

陳喜　仲有呀，嗰啲咩仆街議員，成日話嚟幫我哋啲老嘢，蕉都冇梳呀，福哥呵？仲講埋咩，「天口熱，唔開冷氣好易中暑」，我即刻攞個頭掃把「攀」條仆街走呀。

張宇　我係擔心你同福伯。

陳喜　咁有咩法子吖，福哥呵？

徐福　(對張宇)坐吖，豪哥，你坐吖。

陳喜　咩豪哥呀？

徐福　地方屈質呀，食咗飯未呀，豪哥？

陳喜　你唔好掛住講又唔𡁵呀。

徐福　我哋轉頭就攞埋啲貨畀你。

陳喜　豪哥都唔知賣咗啲鹹鴨蛋幾耐咯。

徐福　多得豪哥關照咋，我哋先有膠花，有咩，咩⋯⋯

陳喜　雨帽。

徐福　雨帽，豪哥，阿喜車啲雨帽好靚㗎。

陳喜　𡁵呀。

徐福　豪哥，你中唔中意食豆腐花？

陳喜　徐福，你今日零舍多嘢講。

張宇　中意。

徐福　樓下，樓下咋嘛，我哋晚晚都喺樓下擺檔。

陳喜　你唔好掛住講喇，快啲食，食完幫我穿埋啲膠花。

徐福繼續吃飯，有時會重覆關於豪哥的說話。

陳喜　今日你成隻開籠雀咁。（突然想起）吁，係喎。

手震拿起一個水杯，用布抹了幾下，倒了一杯水給張宇。

陳喜　你入嚟咁耐我都冇斟杯水過你。

張宇有點愕然，慢慢接了過來。

陳喜　哥仔，我噚日見你有兩聲咳喎，咪以為自己後生就好巴閉，捱壞身體呀。

張宇　啊，唔該，我冇咩事。

陳喜　冇事咪好囉，我話呢，有咩緊要得過身體健康呀，你睇福哥……唉，我冇咩求呀，我呢隻手呀，我淨係望啲錢一賠咗我就可以送福哥去老人院。

外面突然傳來嘈吵聲，徐福拍打自己的頭。

徐福　好嘈呀，好嘈呀……

陳喜　又嚟喇，都唔知隔籬要整幾耐。（對徐福）冇事，福哥。

徐福　好嘈呀，嘈生晒。

徐福更用力拍打自己的頭，陳喜欲綁他的手。

張宇　唔好綁佢啦。

陳喜　你幫我撳實佢。

徐福　好嘈呀,(大叫)呀……

張宇一邊按着徐福的肩,另一邊慢而有力拍他的手臂。

張宇　(輕聲)福伯……(深呼吸)福伯……(邊拍邊數)
　　　一……二……三……四……五……

徐福稍為冷靜,但仍發出低沉的聲音。

張宇　慈悲嘅天父,我將你嘅孩子徐福擺上,求你醫治佢一切嘅疾病。
　　　上主你細察佢,你認識佢,佢走路,佢躺臥,你都知道。福伯,
　　　仁慈嘅天父要保護你,免受一切嘅災害,佢保護你嘅性命。你出
　　　你入,上主要保護你,從今時直到永遠。[1]求主垂聽,阿門。

徐福安靜下來。

陳喜　哥仔你口噏噏咁,福哥真係定啲喎。

張宇繼續安撫徐福。

張宇　我諗細聲啲同福伯講嘢佢會容易平靜落㗎,愈綁佢就愈驚,佢
　　　就郁得愈犀利,我驚會整親佢呀,佢隻手都紅晒。

陳喜　哥仔你真係叻。

張宇　可能福伯唔慣有陌生人喺度,希望我幫到少少手啦。

稍頓。

陳喜給二十元張宇。

[1] 引用自《聖經》〈詩篇〉:

103:3「他赦免你的一切罪孽,醫治你的一切疾病。」

139:1-3「耶和華啊,你已經鑒察我,認識我。我坐下,我起來,你都曉得;你從遠處知道我的意念。我行路,我躺臥,你都細察;你也深知我一切所行的。」

121:7-8「耶和華要保護你,免受一切的災害,他要保護你的性命。你出你入,耶和華要保護你,從今時直到永遠。」

陳喜　還番畀你呀哥仔。

張宇　嗯？

陳喜　我借你㗎嘛。

張宇　……

陳喜　上次喺公園呀。

張宇接過錢來。

稍頓。

張宇　你上次話跌咗錢。

陳喜　係呀。

張宇　喜婆，如果你唔係真係跌咗錢嘅話 ——

陳喜　咩呀？

徐福　(喃喃自語)豪哥……

張宇　如果你唔係真係跌咗錢，你咁樣講係呃人㗎。

陳喜　邊係呃呀，我個袋係有錢吖嘛，跌咗咪冇囉。

徐福　我哋轉頭攞埋啲貨畀你，你等吓先。

張宇　我明你哋需要錢，但係唔可以咁㗎。

陳喜　我冇呃人。

張宇　你頭先都睇到㗎，上帝 —— 天上嘅神，上帝佢會幫福伯，佢會幫。

陳喜　我都唔知你講咩，我都畀番廿蚊你啦。

徐福　好快就有，多得豪哥你關照，好快㗎喇，趕埋就有㗎喇，你坐啦。

張宇　喜婆你唔可以呃人嚟揾錢。

陳喜　我都話我冇呃人咯！

張宇　唔止一次，我唔止見過一次，呢幾日喺公園我都見過你咁樣問其

他人攞錢，我冇出聲係我唔想當面拆穿你。你肯畀番二十蚊我即係你願意悔改，喜婆 ——

陳喜 你都霎戇嘅，借佢哋少少錢算咩呢呀！唔咁攞唔通等你個啲神跌舊錢落嚟呀，屎就有！

徐福 （愈來愈焦躁）豪哥，就得㗎喇。

張宇 你肯悔改，冇人會怪你㗎，你肯承認你自己做錯，神係會 ——

陳喜 我有咩錯呀？你呢啲食好住好嘅知咩叫搵食，知個屁啦你！你知啲紙皮賣幾銀呀？以前賣個半斤，而家得五毫咋，啲嘜仔仲折墮，得嗰七仙，要執幾多個先有廿蚊呀！你有冇買過餸煮過飯呀，你知煮碗粥要幾銀呀？成十幾蚊呀，賣埋嗰啲垃圾都有十幾蚊啦！我後生嗰時冇做嘢㗎？我喺工廠做生做死，穿膠花織手套啤膠袋我有咩未做過，而家老喇乜都冇，想攞番少少都唔得咩？我唔係係人都問㗎，我見佢哋身光頸靚，借佢少少錢佢會少咗「忽」肉咩！

徐福 你坐陣先啦，就得㗎喇，你要繼續關照我哋呀，畀膠花畀咩都得㗎，我哋咩都做㗎……

張宇欲安撫徐福，陳喜阻擋在前。徐福繼續喃喃自語。

稍頓。

張宇 咁你隻手呢？

陳喜 咩呀？

張宇 你隻手受傷嘅賠償。

陳喜 我真係整親㗎。

張宇 我知有啲人會喺街度跌低然後話 ——

陳喜 你睇吓我隻手仲帶住舊咁嘅嘢，我瞓咗幾日醫院，有㗎！

徐福按着耳，發出低沉的聲音。

張宇　你隻手係點整親？

陳喜　我係畀車撞低！

張宇　你認得撞傷你嘅個人？

陳喜　佢撞低我，送我去醫院，仲畀咗五百蚊我，化咗灰我都認得佢！

徐福愈來愈不安，張宇上前安撫他。

稍頓。

張宇　喜婆，我希望你真係唔記得或者認錯人。我扶你上車，我車你去醫院，我幫你畀咗五百蚊，但係我冇撞傷你。我唔會和解，我唔會賠錢。我希望你可以撤銷控訴，我唔想同你喺法庭度見……對唔住，我一直冇話你知，我就係張宇。

第四場

同日晚上。

何昌的辦公室。

張宇臉部有瘀傷，用冰袋敷臉。

何昌　傷人。

張宇　我冇諗過件事會變成咁。

何昌　有意圖導致受害人受傷：符合。

張宇　如果我知佢會咁大反應，我⋯⋯我唔知呀，或者我唔會咁直接
　　　同佢講啦。

何昌　因襲擊造成受害人身體受傷：有瘀痕，符合。

張宇　我以為同佢解釋，同佢搞清楚就得。

何昌　使用武器惡意傷害受害人身體：掃把，符合。

張宇　我唔係想隱瞞佢咁耐，佢實係覺得我存心呃佢先會咁嬲。

何昌　受害人受嘅傷屬於嚴重身體傷害。

張宇　何昌你究竟有冇聽我講？

何昌　喂不如去醫院驗傷，可能裂咗骨內傷，屬於嚴重身體傷害。

張宇　我講咗啦，我想避開佢唔小心撞到啫，周圍又逼又多嘢，係我
　　　自己整親嘅。

何昌　Fine，好心有好報。我講緊你啫。

張宇　……

何昌　邊個叫你懶醒自己上去講數啫，做咩呀，學人調解呀，調解都要搵個中間人啦。

張宇　我唔係諗住講數，我……我只係想，我唔知點同佢講我嘅身分，同埋我以為，你唔諗住幫我。

何昌　嗯……

張宇　而家想傾都有得傾。

何昌　咁又未必。

何昌在電腦播放影片。

張宇　你有辦法？

何昌　睇吓片先啦，明星。

二人在看影片。

張宇　呢度係……呢個咪 ──

何昌　睇到未？嗱，呢度，就到喇……

張宇　呢個係陳喜……呢個係……

何昌　個樣就睇唔清，slow motion放大play畀你睇啦……邊個推跌佢就唔知，不過橫睇掂睇都唔係你啦。好快到你出場喇明星。

張宇　呢度！我架車！

何昌　重點係佢係畀人推跌唔係畀車撞低。

張宇　你唔早啲話我知？

何昌　係咪好興奮呀？我應該影低你頭先入嚟個樣，幾謝呀，我就係想睇你呢個反彈嘅表情，爽呀。

張宇　感謝主，你點搵到㗎？

何昌　感謝我呀。

張宇　係喇係喇，今晚嗰餐我嘅。

何昌　一餐就算，你咪好着數，你知唔知我出咗幾多人情牌先搞得掂呀？人證有得收買啫，物證呃唔到人㗎，呢啲料堅到爆呀。你知唔知我喺邊度搵到呀？的士呀，係裝喺的士啲cam.影到㗎，又要打去的士台度查，啲的士佬仲要聲大夾惡，睬你都戇鳩！你知唔知難度係九點九㗎？第一唔係喺嗰度交更嘅士都有裝cam.，第二就算佢有裝都唔一定影到，第三就算影到乜鬼都洗晒，第四佢肯畀我仲要搵人restore條片呀，你知唔知我希望失望咗幾多次！一餐就算嗝。

張宇　得得得，多謝你，何昌，你話幾餐就幾餐。咁而家點呀？

何昌　掂囉，夠晒料喇。而家有片有真相，佢想拗都冇得拗。

張宇　我而家先可以鬆一口氣。今朝陳喜嘅律師打畀我 ——

何昌　Terence Ko？

張宇　係，佢打畀我，佢話會搵人拎份和解書畀我。

何昌　收皮啦叫佢！撕爛佢啦，而家我哋唔使咩settlement，「老爺」想企喺Terence Ko嗰邊都唔得，而家有咗條片佢口才再叻都冇用！

張宇　感謝上帝。

何昌　係多得我好堅持再加埋少少運氣。冇㗎，呢啲咪叫天網恢恢囉。

張宇　我而家就去搵陳喜，唔係，我應該去搵佢律師 ——

何昌　你咩都唔使做。我幫你搵得證據就會幫你幫到底，我會代表你處理。

張宇　你肯代表我？多謝你何昌，件事好快就可以完。

何昌　No，邊有咁快完，而家先係戲肉。

張宇　嗯？

何昌　而家先係遊戲嘅開始 —— 張宇反擊戰。

張宇　我唔明你講咩。

何昌　嗰個Terence Ko實係想有咁快得咁快搞掂先叫人送份和解書界你啦，而家皇牌喺我哋手喎，我梗係同佢鬥長命，我哋上到庭耽長嚟玩，再放風界傳媒做大佢，標題我都諗好喇，「回流牧師撞傷阿婆，無良拒絕賠償」，開頭你係要忍吓，之後我哋再拎條片出嚟，幾反高潮呀，我知咁樣係唔係幾啱程序，但係咁樣Terence Ko先冇機會反駁，最多咪界「老爺」話幾句囉。

張宇　……

何昌　你個樣唔使咁迷惘嘅。而家個形勢一百八十度唔同晒㗎喇。如果件事一公開咗，即係代表你喺精神上時間上同聲譽上都有損失，你話陳喜誣告你吖嘛，我哋到時就可以提出民事訴訟，反索償，要佢賠償你。

張宇　我唔需要佢賠償我。

何昌　咁梗係啦，就算佢賠得起你都唔自在，所以個重點唔喺呢度。陳喜作虛假陳述，佢索償係屬於欺詐行為。詐騙係刑事罪，但係我梗係唔會咁戇鳩拎條片去報警啦，啲差佬睬你都傻啦。所以呢，張宇你諗吓，「有為牧師仗義相助，反被敲詐六六六」呀，未夠呀，我仲會請一班bloggers日日喺網度煲大佢，你真係估唔到網民嘅威力係可以有幾震撼㗎，牧師加埋輿論壓力，佢哋多多少少都要做啲嘢嘅。今次一定要係李浩橋審呢單case呀，咁我就可以一次過將Terence Ko同李浩橋呢兩條仆街打到落花流水。誓估唔到我何昌復出嘅第一單官司就咁**轟轟烈烈**。

稍頓。

張宇　詐騙會點判？

何昌　最高刑罰判監十四年。李浩橋判嘅，我諗一年半載啦。

張宇　會唔會有咩搞錯？

何昌　有咩會搞錯呢？

張宇　我意思係，陳喜駝背，條腰彎到成九十度，佢都睇唔到前面嘅人個樣，佢可能根本就認唔到係邊個整傷佢。

何昌　佢可以睇唔清楚個人嘅樣，但係佢唔會搞錯係人撞定車撞吖。

張宇　或者佢話佢記錯呢，佢呢幾日都認唔到我。

何昌　你又知佢真係認唔到你？你唔畀佢又要你攞着數呀。放心啦，走唔甩㗎佢。

張宇　我冇諗過會搞大件事，我只係諗住還自己一個清白。

何昌　所以而家就唔係你一個人嘅事喇。你以為我講吓㗎？我講得幫你就堅係幫你。你知唔知一年有幾多好似你咁嘅case？舊年，有二十四宗因交通事故而入稟法院申請民事索償嘅案件，其中有二十一宗喺被告人不抗辯嘅情況下原告人勝訴，而剩番嗰三宗，被告人堅稱自己只係路過，咁啱呢，都係Terence Ko負責，李浩橋審嗰，三宗嘅判決都係原告人勝訴。張宇你明唔明呀，我哋今次好大機會可以做到一單成功嘅案例，你真係忍辱負重㗎。

　　　　稍頓。

張宇　嗰日你走咗之後，我喺公園見到陳喜，佢隻手仲包住，佢震晒咁執起個汽水罐，佢隻手真係受咗傷——

何昌　我冇話佢扮傷，但係我唔排除佢扮跌。冇㗎，假戲真做，重手咗囉。

　　　　稍頓。

張宇　我見到陳喜嗰日，佢隻手仲包住，佢震晒咁執起個汽水罐，佢連個汽水罐都揸唔實，佢隻手真係受咗傷未好番。佢好老好細粒，佢個背脊好似駱駝咁貢起，佢推住嗰車紙皮仲高過佢個人。第二日我去到公園，我見到佢執咗好多紙箱，個箱打開有爛咗嘅生果，有用過嘅紙巾，有死咗嘅甲由。佢逐個箱剕開啲膠紙，逐個踩平，佢個膝頭哥變形到伸唔直。佢隻手震晒咁拎住桶水倒落啲紙皮度，跟住佢好有心機，好似砌模型咁，逐塊

逐塊咁疊高啲紙皮，架車仔擺得愈多愈好。我問佢點解唔分開幾次推去賣，佢話一行開就會畀人偷。兩個鐘，整咗最少兩個鐘，賣到二十三蚊。

稍頓。

張宇　我冇諗過會去陳喜屋企，但係我去到見到嘅係……佢屋企一入到去係一大陣口水加埋尿嘅臭味，周圍想搵個位坐吓都冇……佢先生照顧唔到自己，陳喜出去嘅話要綁住佢㗎。我見到嘅係兩個走投無路嘅人。

稍頓。

何昌　講完喇？So?

張宇　佢哋唔係數字，唔係案例，陳喜係一個人。

何昌　So?

張宇　我唔同意你咁做。

何昌　點解？

張宇　因為 ——

何昌　佢冇做錯咩？

張宇　佢需要嘅係饒恕係憐憫唔係審判。

何昌　你原諒一個罪犯就唔通佢就可以唔使坐監咩，你當你自己係邊個？我話畀你知點解你唔同意我咁做？因為陳喜七老八十，因為佢好窮，佢好慘，佢係你張牧師要憐憫嘅人，就可以對佢做過嘅嘢唔使負責。呢啲唔係憐憫，係縱容！

張宇　算喇，我哋咁拗落去都冇意思，我哋再 ——

何昌　唔得，係你唔夠我拗，因為你連自己都講唔通！張宇，你又要清白又要做救世主，呢個世界邊有咁着數呀？

張宇　我冇當自己係救世主，係你自己想打一場轟烈嘅官司。

何昌　你咩意思？

張宇　如果只係為咗幫一個老朋友，已經做夠㗎喇。我好多謝你花咁多心機幫我搵證據。

何昌　我問你咩意思。

張宇　為咗陳喜要搞咁多嘢咩？

何昌　原來喺張牧師你心目中，罪犯都分階級嘅，有啲犯係可以放過，可以唔使理你個上帝啲乜鬼公義嘅。

張宇　由頭先睇片，到你講有咩策略，可以點樣用輿論壓力，你個樣係幾咁興奮，你一講到可以打低Terence Ko同李浩橋，你直情係沾沾自喜呀！而家講緊嘅係告人，要坐監㗎，但係你就當係一場遊戲一場反擊戰！呢個可能係一個好機會，可以畀你證明你仲有能力打一場漂亮嘅官司。

何昌　講咁耐，你都係想話我有私心啫，張牧師。

張宇　我知你係想幫我，但係已經夠。我唔係想縱容罪犯，我淨係覺得我哋唔應該咁樣對陳喜。

何昌　你中意分階級吖嘛，好，我唔同你講陳喜，我同你講Terence Ko，講我同你喺度大嘅呢個鬼地方。你以為陳喜一個七八十歲嘅阿婆識得搵律師，識得民事索償，識得發傳訊令？你以為佢窮到褲穿窿Terence Ko會肯唔收錢幫佢打官司？醒吓啦戇鳩，呢度好多律師都係住住老西嘅有牌爛仔咋！好聽啲講句Terence Ko咪係社團嘅legal consultant囉。

張宇　你而家夠證據證明Terence Ko有份咩？

何昌　冇，所以我哋先要整場大龍鳳咁逼佢哋去查，詐騙係刑事罪，刑事案係要政府起訴㗎，你唔做大佬點郁到班死差佬做嘢呀！

稍頓。

張宇　呢幾日我同陳喜一齊，係，佢有時會唔老實，會問人攞錢，但係，而家講緊詐騙。你都講啦，陳喜一個阿婆，佢點識得搵Terence Ko幫佢？我唔肯定，但係，陳喜個仔，我諗佢唔係做正行㗎，話唔定佢……

何昌　我知。

張宇　吓?

何昌　要跟吓邊個同佢去律師樓唔係咁難啫。

張宇　咁係咪真係關佢個仔事?會唔會成件事係佢個仔搞出嚟?

何昌　你嘅推測非常好呀,佢個仔可能夾埋老母一齊呃鳩佢喺,成個集團嚟喺嘛。你想知嘅就跟我講嘅去做,搞大件事等人去查。

張宇　如果你嘅推斷係錯呢,咁陳喜點呀?佢一定唔會指證自己個仔。

何昌　我唔係推斷!

張宇　你話你冇證據,我哋唔可以就咁推陳喜出嚟。

何昌　你要證據吖嘛?我話你聽。我一開始睇到對家係Terence Ko我驚到標尿呀,好未?佢係我mentor,我哋返同一間U,返同一間教會返同一間律師樓!你嗰日鬧我,話我讀法律做律師唔係要伸張公義咩?你知唔知咩係法律?法律本身係對社會遊戲規則嘅一種保障,律師就係要用法律嚟解決問題,但係我話你聽,呢度嘅法律變咗質,呢度嘅律師走法律罅,我睇住Terence Ko仲有成間firm啲人點樣變,我知道因為我見過我有份做過呀!我想甩身嗰陣界條仆街搞到差啲要釘牌!我第一日見番我個好同學嗰時,就應該講晒啲嘢界佢知咁好未?我而家良心發現想做番啲嘢咁好未呀?張宇,如果我好似你咁一條友冇老婆仔女要養嘅,我都唔想踎喺度做律師呀!係呀,我間firm係細,係接埋啲芝麻綠豆嘅case,咁又點呀,at least I'm doing my job well!但係就係你條死仆街!一開始我叫你求其賠錢就算,你就成個「包公」咁鬧我點做律師,你企喺個道德高地度講埋乜撚嘢公義。好喇,我團火而家返撚晒嚟,屌你而家敦起個牧師款嚟同我講憐憫!

沉默。

張宇　對唔住──

何昌　唔好同我嚟呢套。

張宇　何昌，對唔住，我頭先語氣係重咗，我未了解清楚件事就指責你，係我唔啱，我向你道歉。

何昌　張牧師你義正詞嚴，小弟受教。

張宇　我明白你想對付嘅係背後搞事嘅人，我認同你嘅出發點，但係我哋就有其他方法咩？

何昌　冇喎，除咗指證陳喜之外。

張宇　所以我哋就為咗公義孿個阿婆出嚟，要佢揹起晒，跟住背後嘅人最後可能只係輸一場官司？

何昌　係呀，我哋係會犧牲一個阿婆，但係佢就會成為第一個成功嘅案例。你今日縱容陳喜，聽日就會有另一個陳喜照辦煮碗咁做。我哋想維護公義就只有呢個方法。

張宇　我口才唔夠你好，理據都喺你嗰邊。但係何昌，我想問你，對你嚟講，乜嘢係公義？你放料畀傳媒，你請打手上網做大件事，啲人睇完之後一定會企喺我嗰邊，會同情我，佢哋喺街度見到陳喜可能會追住佢嚟鬧，呢啲係咪你講嘅震撼？呢啲係咪都係你維護公義嘅方法？我知，Terence Ko，或者佢成個律師樓，又或者呢度好多律師？好多社團？好多人都走緊法律罅，然後我哋又有啲不知所謂嘅法官，用佢哋嘅歪理嚟判案。我知，我哋都係生活喺一個不公義嘅社會度。但係我想問，陳喜係乜嘢呀？佢係同黨？係棋子呀？唔係呀，佢係呢個不公義社會入面嘅受害者。我哋唯一可以維護公義嘅方法，就係要犧牲一個受害者？

何昌　張牧師，我都想問你，你哋啲人係咪就係中意咁樣私了㗎？係咪個個罪犯只要向你張牧師懺悔認罪咁就乜事都OK可以上天堂？我話你同你教會班人根本就冇分別，你話佢哋唔想搞大件事傷大家感情，咁你呢？你唔係咩？你喺Mankato大可以報警可以爆出去，告佢哋貪污囉，點解你唔咁做呀？因為你都同佢哋一樣想維護你呢個家嘅關係吖嘛，就好似而家你想維護你同陳喜嘅關係咁囉。你想做peacemaker，你要人人都

中意你，需要你，尊敬你，咁你就唔好講埋乜撚嘢上帝嘅公義啦。你咁中意鬥埋鬥私了，係咪全世界都係由你呢個上帝去審判㗎？

沉默。

張宇一直低頭沉思，何昌冷靜下來後，欲打破沉默，但張宇只是低頭。

張宇　如果呢個世界得黑同白，而我哋永遠都可以企喺是但一面，我諗我哋嘅生活會容易好多。係幾時開始，我選擇企喺其中一面，以為自己有上帝審判嘅權柄？我唔知我咁做係咪我想做peacemaker，你就當係。我會同陳喜嘅律師講，我有證據證明我冇撞傷佢，佢哋自然會知難而退。何昌，我好感激你幫我，但係我希望你尊重我嘅決定。

何昌　好呀，我尊重你。但係我唔會接你單case，我唔係你嘅代表律師，所以我都冇責任要交條片畀你。

第五場

幾日後。

公園。

張宇　今朝我專登去咗車站，陳喜講過一定要喺九點前去到先會攞到報紙。我八點半去到嗰陣已經企咗廿幾個公公婆婆喺欄杆度，我見佢哋逼嚟逼去，啲人一經過佢哋就伸隻手出去，好似有啲名人經過想同佢哋握手咁。我想入閘攞份畀佢哋，但係個職員大叫「每人淨係可以拎一份」，我可以畀得邊個？跟住我見到佢跑咗幾十米追番個阿伯份報紙，我想叫佢唔好追⋯⋯攞多一份啫，加埋都賣唔到五毫子。何昌，我哋長大嘅地方唔應該係咁。

何昌　張牧師，今日唔係星期日，你唔使專登約我出嚟講篇道㗎。

張宇　我會和解。

何昌　你鋪咁耐就係想話畀我知你要和解？

張宇　你聽我講埋先 ——

何昌　得，你講嚟講去都係咩時代變喇，世界變喇，但係我哋都要愛人如己吖嘛。

張宇　我知呢個唔係最好嘅做法。

何昌　唔係，你咁做係最好喫，因為你除咗畀六六六which is你都唔care之外，你就冇其他損失。

張宇 我今朝冇嗌住車站個職員,因為我知呢個係佢分內要做嘅事。何昌,每個人都有佢要做嘅事,你認為係啱嘅,係你嘅分內事,你就去做。

陳喜入,二人沒為意。

何昌 哦,我以為我個好同學有咩偉大嘅道理要嚟教訓我,原來係佢開竅喇,看破世情喇,你去做你嘅嘢,我去做我嘅嘢,fine。

張宇 我今日叫你出嚟 ——(見陳喜)喜婆。

張宇示意何昌不要離開,他走到陳喜前。

陳喜 我揾咗你好多日喇哥仔,我幾驚今日見你唔到。

張宇 你揾我?

陳喜 嗯……你冇整親呀呵?

張宇 冇,冇事。

陳喜 冇事就好喇……哥仔呀……(交一道平安符給張宇)我特登去廟度求咗道平安符畀你呀。

張宇 我唔收得㗎。

陳喜 佢保你大富大貴㗎。

張宇 我真係唔收得㗎,喜婆,我信耶穌㗎。

陳喜強行把平安符放在張宇手中。

陳喜 唔緊要㗎,你個咩耶穌咩神唔會怪你㗎,你袋喺身,佢保你大富大貴,平平安安。你收咗佢啦,喜婆咩都唔識,淨係可以去求道符畀你,你收咗佢啦好嘛?佢保你以後順風順水,長命百歲……

張宇 喜婆。

陳喜 哥仔……我……我……我知你真係好好人事……我……

張宇 喜婆你慢慢講。

陳喜　我唔想㗎，你當幫吓喜婆同福哥啦好冇呀？我命苦，我冇
　　　福氣……我唔知幾想有個你咁好嘅仔……

張宇　你唔好喊住先——

陳喜　我幾廿歲人咩都唔識，咩都做唔到，你就當幫吓喜婆啦？
　　　好冇呀哥仔？你就當幫吓喜婆啦？下世，下世我一定還番晒畀
　　　你……

張宇　喜婆，得喇，你返去先啦。

陳喜　咁即係你肯幫我呀？多謝你呀，哥仔！係喇喎，多謝你呀，道
　　　符你袋穩呀，保你平平安安㗎，咁係喇喎……我哋就當
　　　冇見過啦吓，就咁喇，唔阻你哋喇。

　　　陳喜欲下。

何昌　你抬起頭望清楚企喺你前面呢個人——

張宇　喜婆，你返去先——

何昌　佢幫過你，仲要一次又一次咁幫你呀。你拜咁多神，你瞓唔瞓
　　　得着㗎？

張宇　喜婆，你返去先啦。

何昌　做咩唔答我呀？高律師冇教你咩？

　　　陳喜下。

　　　稍頓。

張宇　何昌。

何昌　一道符就收買到你？

　　　何昌拿出USB記憶體給張宇。

張宇　咩嚟？

何昌　片呀，我唔想再睇埋呢啲大龍鳳，都唔想再聽你張牧師講埋咩大道理喇。

張宇　我約你出嚟唔係要你畀條片我，都唔係有啲咩嘢要去說服你，或者教訓你，我冇諗過，我都唔知道今日會喺度見到陳喜。何昌，我同你講咗，你認為啱嘅事，你就去做，如果有日陳喜畀人告，需要我去做證嘅時候，我會將事實講出嚟，但係我都會用盡我嘅方法，去保護佢同福伯。我老實同你講，我已經好耐冇祈禱，我祈唔到呀，一個牧師竟然同上帝嘅關係好似斷咗咁。之前我以為我咁執着咩公義，咩愛同憐憫，係因為我想呢個世界可以和平啲，但係原來我只係想上帝還番個公道畀我。嗰日喺陳喜屋企呢，睇住兩個老人家，我而家終於明點解嗰幾日我好想跟住佢，我見到，我見到耶穌就喺嗰度。你鬧我想做救世主，你係第一個咁樣話我，嗰晚我返去之後，我同上帝有個好長嘅祈禱。上次喺呢度，我同你講，廿幾年前係你帶我信主，今日都係你令我返番去神嗰度。

　　沉默。

　　二人同時說話。

何昌　我下晝有個 —

張宇　飲杯嘢？

何昌　我有個appointment，我要返去準備吓。

張宇　嗯。

　　何昌欲下。

何昌　張宇，神又係你鬼又係你。

　　何昌下，剩下張宇一人。

尾聲

張宇　二千幾年前，以色列民族曾經有過一段太平盛世嘅日子，有好多新嘅城市出現，商業發展得好快。不過，社會開始腐敗。貧富懸殊，官商勾結，被剝削嘅人喺法庭度得唔到公平嘅審判，就連宗教領袖都因為利益而迷惑人民。鄰居、朋友都唔可以信，就算同自己嘅妻子講説話都要小心，因為家人可能就係敵人。雖然係咁，先知依然描繪咗幅非常美麗嘅圖畫畀當時嘅以色列民；上主要進行審判，佢會解決民族之間嘅糾紛，刀劍槍矛都要變成耕種用嘅犁頭鐮刀，世界唔會再有戰爭。人人都要喺自己嘅葡萄園入面，喺無花果樹下，享受太平。咁有人就問，當我去朝見上主嘅時候，我應該獻上咩呢？唔通我要帶最好嘅小牛燒畀上主？抑或係成千隻公羊，或者裝滿成萬條河嘅橄欖油？定係佢會中意我獻上我嘅長子嚟代我贖罪？善，究竟係咩呢？

張宇翻開《聖經》。

張宇　「行公義，好憐憫，存謙卑的心，與你的神同行。」[2]（此句亦可以投影或其他形式展示出來）

全劇完

[2] 引用自《聖經》〈彌迦書〉6:8。

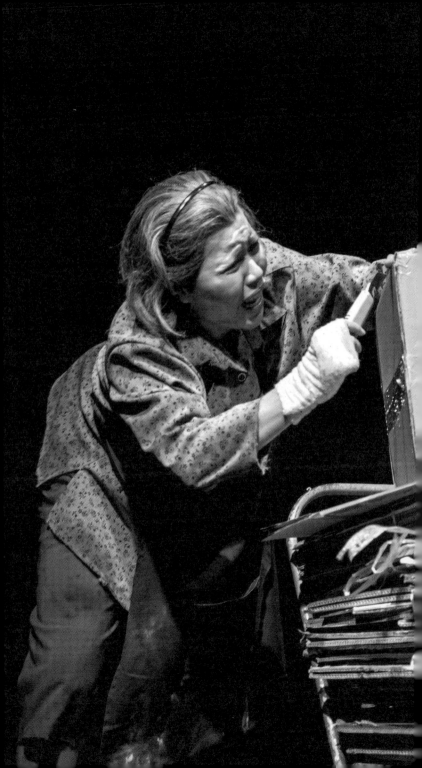

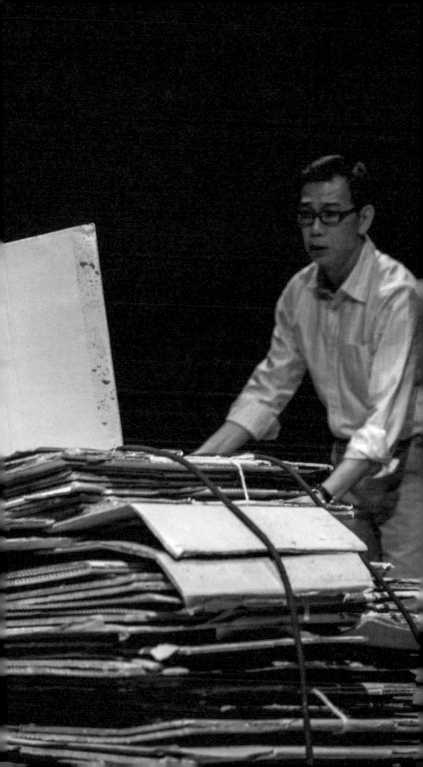

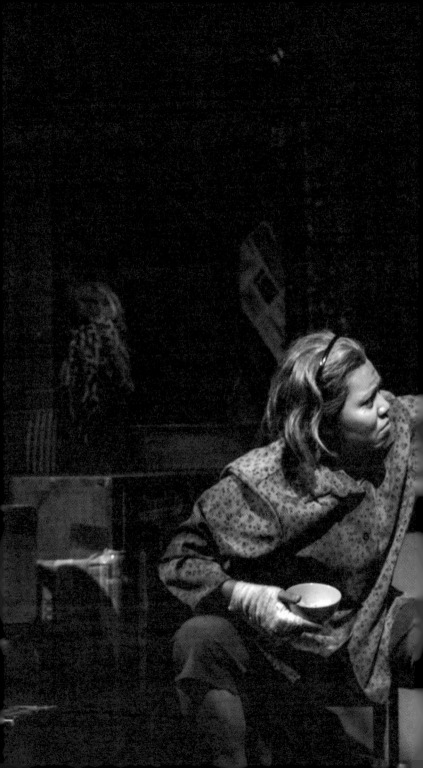

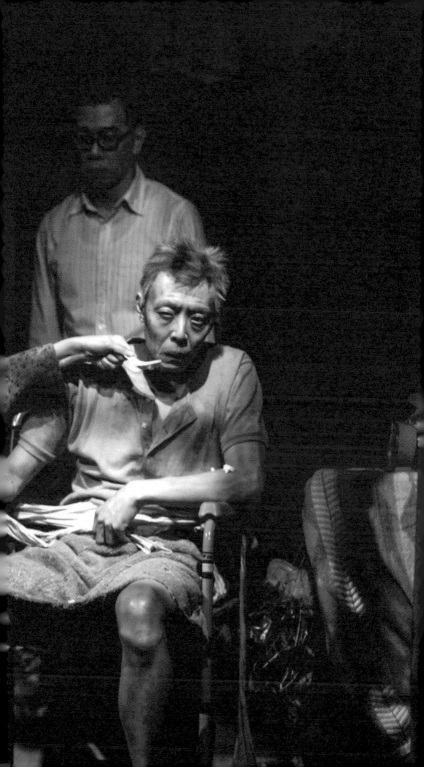

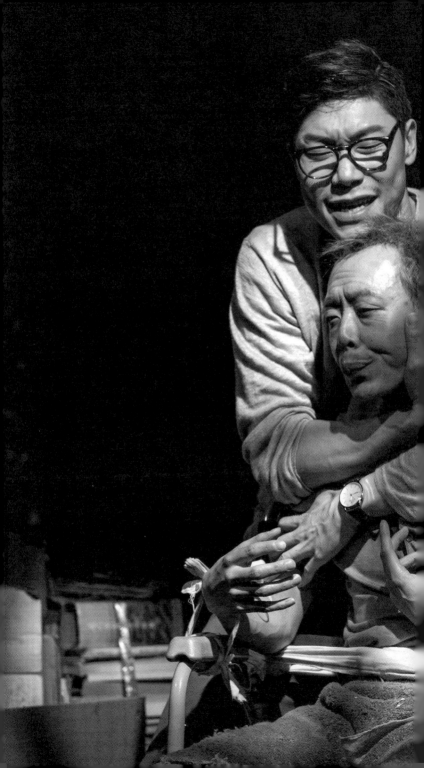

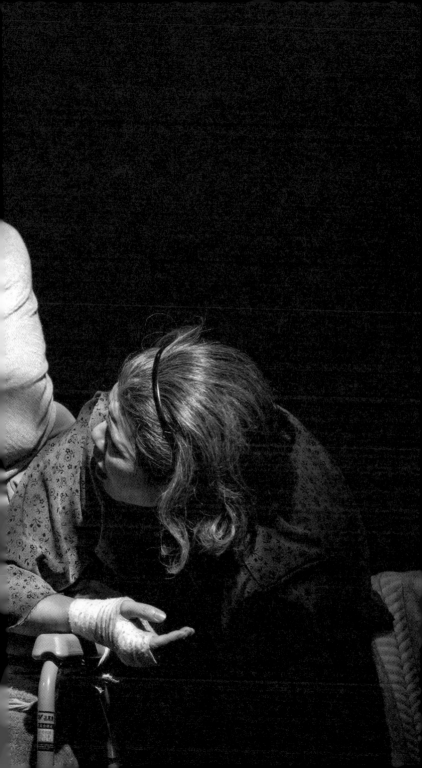

編劇簡介

鄭廸琪畢業於香港演藝學院藝術碩士課程(優異),主修編劇,在學期間獲「未來劇作家獎學金」及「演藝發展基金獎學金」。

首個作品《螢火》為影話戲「第三屆青年編劇劇本寫作計劃」的優勝劇本,並獲提名第六屆香港小劇場獎最佳劇本。其他作品包括《魚躍記》、《流徙之女》及《我的父親‧我的兒子》。

編劇的話

《好人不義》得以出版及將會重演，實在有賴很多人的鼓勵、幫忙和支持，但說到最關鍵人物，不得不提我的老師潘惠森。

《好人不義》是我在香港演藝學院修讀編劇碩士第一年時的功課，當時潘老師給了我們一篇報導，叫我們於從中所得的啟發自由發揮。因著潘老師的指導和賞識，劇本先在「編劇工場」演讀，其後獲香港話劇團「新戲匠」系列演出計劃揀選，經琢磨後公演。歷程看似一帆風順，誰知當年我正處於創作低潮，正猶豫要否放棄。還記得當其他人在歡喜拜年時，我就跟張宇、何昌拼個死去活來，還冒死在大年初四晚發電郵給潘老師，請他再看看我修改了的人物設定和大綱。苦等一星期，終收到恭喜的回覆：「努力是不會白費的，並且，捨得『放棄』才會獲得更好的發展，這是一個證明。」

這是我的機遇，沒有潘老師的批評和鼓勵，就沒有後來更多作品的出現。生命的故事因著機遇而得以改寫。張宇遇到陳喜，讓他重新審視自己；何昌因著張宇，重燃心中死灰；陳喜和徐福接待張宇，感受到久違的愛。四個生命在這一刻遇上，他們的故事被扭轉。

扭轉成兩難局面？

如果世事能簡單兩極化，能像張宇所說：「如果這個世界只有黑和白，而我們永遠都可以站在其中一方，我想我們的生活會容易很多。」然後，第一場之後就可落幕了。

又回到潘老師那篇報導，他說它含金量極高，著我們努力去發掘。機遇帶來的有好有壞，有危有機，但當中總會找到一小處發亮的地方，帶你到新的天地。

鄭廸琪
2018年9月

《好人不義》首演製作資料

演出地點：香港話劇團黑盒劇場
演出日期：11-20.3.2017

角色表

袁富華▲ / 薛海暉● 飾 張宇（牧師）
宋本浩▲ / 尹偉程● 飾 何昌（牧師）
文瑞興　　　　　飾 陳喜
吳家良　　　　　飾 徐福

製作人員

編劇	鄭廸琪
導演	陳焯威
戲劇指導	馮蔚衡
佈景及服裝設計	王健偉
燈光設計	鍾寶儀
音樂及音響設計	萬啟曦
監製	彭婉怡
執行監製	張家榮
市務推廣	黃詩韻、張泳欣、陳嘉玲
技術總監	林菁
技術監督	馮國彬
執行舞台監督	袁建雯
助理舞台監督	廖詩韋
道具製作	黃敏蕊
服裝主任	甄泳然
化妝及髮飾主任	王美琪
燈光	趙浩鎔
	曾靖嵐
音響	盧琪茵
	陳國達

香港話劇團
HONG KONG REPERTORY THEATRE
since 1977

香港話劇團
黑盒劇場原創劇本集 (一)
《灼眼的白晨》、
《原則》、《好人不義》

編劇
《灼眼的白晨》甄拔濤
《原則》郭永康
《好人不義》鄭迪琪

出版
香港話劇團有限公司

主編
潘璧雲

副編輯
張其能、吳俊鞍

攝影
《灼眼的白晨》
Cheung Chi Wai @ Hiro Graphics
《原則》
Ifan Yu
《好人不義》
Wing Hei Photography

封面設計及排版
Amazing Angle Design Consultants Ltd.

印刷
Suncolor Printing Co. Ltd.

發行
香港聯合書刊物流有限公司

版次
2018年11月初版

國際書號
978-962-7323-29-7

售價
港幣166元

香港皇后大道中345號上環市政大廈4樓
電話 (852) 3103 5930
傳真 (852) 2541 8473
網頁 www.hkrep.com

香港話劇團由香港特別行政區政府資助